U0000463

普 通　美

Ordinary　Beauty

版 語

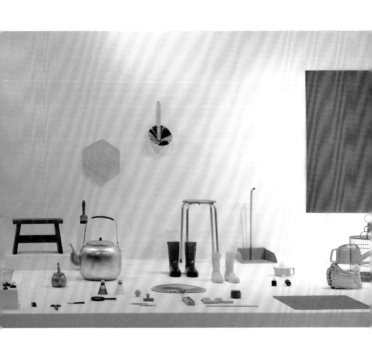

普通　美

掃把、畚箕、水桶、刷子、杯子、鍋、碗、瓢、盆……這些大大小小的日用品堆疊在五金行、雜貨店，甚至是大賣場中。它們沒有設計師或品牌的加持，黯淡無光地存在著，同時，也編輯著我們的生活。一年多來，我們四處走訪城鄉裡的雜貨店，搜羅了不少生活物件，都是些老闆口中「放很久都賣不掉」的庫存貨，或許也因為它們待在店鋪角落多年，反倒呈現某個時期的懷舊感與古樸氣質。以「普通美」為名，我們為這些物件舉辦了兩次展覽，讓人們用新的角度注視它們，它們也沒讓我們失望，獲得了眾人的肯定！不論是以展覽形式呈現，或是如今以攝影集的方式出版，都是為了將聚光燈投射到它們身上，引發出「與生俱來」的鄰家女孩氣質，感受那親切、令人舒服的「普通美」。

不同的生活方式會發展出不同的生活用具。隨著時間，這些生活用品或許演進成更符合現代人的生活所需，但是，它們的基本形態還是沒有改變，因為它們「天生就該長那樣」，不可能、也不應該有其它更多的設計。如此「天生的美」，再加上因機能而產生的美感，實在很吸引人，讓我們一有機會到鄉下，就得到雜貨店尋寶！

在展覽期間，最常被問到「這個在哪裡找的？」、「那個我家也有，但沒仔細看過，它原來這麼好看！」、「真的是在街上的雜貨五金店找到的嗎？平常怎麼都沒留意到？」因為廉價，這些生活用品很容易被忽略，但是，在我們的眼中，它們默默地散發出：「我很廉價，但是，我能滿足你的需要，而且很真誠」的美感。價廉、物美又好用，這種物超所值的快感，能讓人不對「普通美」上癮嗎？

Ordinary Beauty

Brooms, buckets, brushes, dustpans, glasses, plates and pots are everyday objects that get stacked in hardware stores and warehouses. They have neither prestigious designers nor brand names, but they do play an essential role in our lives.

Over the past year, we visited shops in urban and rural areas, collecting objects used in daily life. These objects had often been left in a corner for many years. Overlooked or forgotten, they have come to be nostalgic representations of a simpler time.

Our show, "Ordinary Beauty" exhibited these objects in a different context. Formerly "overstock" goods can be seen from a new perspective, becoming intriguing visual objects. Familiar and comforting, these objects fill our lives, but they are seldom truly contemplated.

We are attracted to functional forms. Although these objects may evolve as the necessities of modern life change, they never lose their basic essence. The surprising variety brought to these basic, known forms becomes a source of beauty.

During the exhibition, we were often asked, "Where did you find this?" "We have that at home, but we did not see it this way." "Did you really find this in the hardware store? I never noticed it before." Although these everyday objects are easily missed, they quietly express their own beauty. They are inexpensive, but their simplicity and sincerity make their "Ordinary Beauty" irresistible.

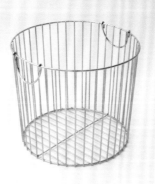

• 油條籃 *Chinese Crullers Basket* *32.5 X 25* cm

• 洗頭刷　　*Hair Massage Brush*　　　　　　　　8.5　　*cm*

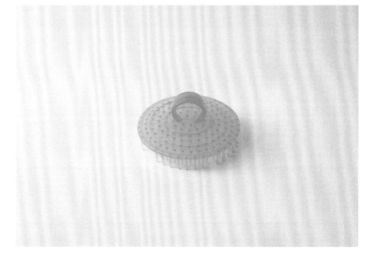

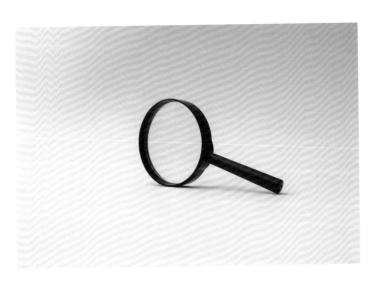

*　放大鏡　*Magnifier*　　　　　　7.7 X 15　cm

* 剪刀　*Scissors*　　　　　　　　　　　　*6 X 17　cm*

• 栗子刀　　*Chestnuts Peel*　　　　　　　　2.5 X 3.5　　*cm*

· 食品鉗　*Deluxe Tongs*　　　　　　　　　　　*8.5 X 25　cm*

矮凳　　*Stool*　　　　　　　　　　　38.7 X 17.5 X 19　 cm

畚箕　　*Dustpan*　　　　　　　　　　28.5 X 26 X 54　　*cm*

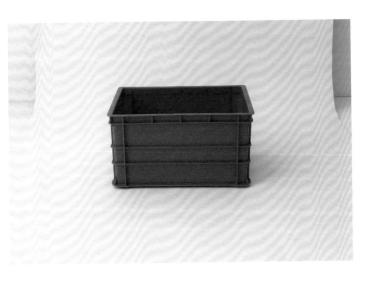

. 物流箱　　*Logistics Box*　　　　　　　　　28 X 42.5 X 22　　cm

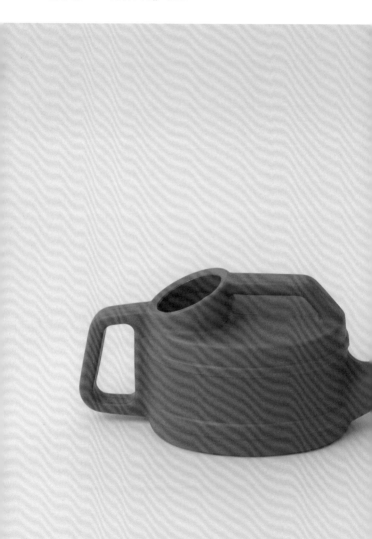

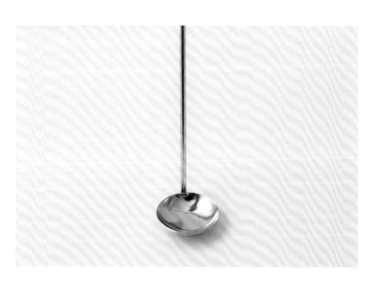

化學勺　　*Chemical Spoon*　　2 X 30.5　cm

- 水壺　　*Kettle*

　大　*14*　　*L*
　小　*0.5*　*L*

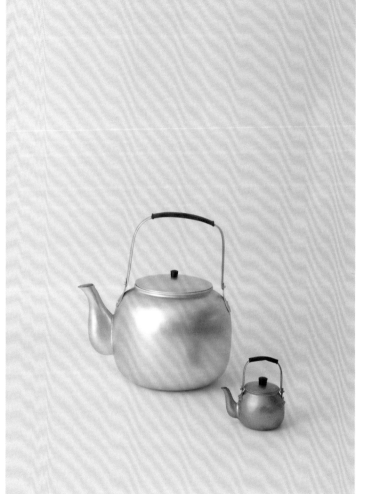

Q ： 如何尋找物件？

A ： 很多物件都是在散步時，
或日常生活中無意發現的。
展覽中的鐵製油條桶，
就是去買早餐時，向師傅詢得的意外收穫。

Q ： 怎麼挑選？

A ： 就像買衣服一樣，沒有一定的標準。
每個人因為成長背景與生活經驗不同，
對「美」會有不同的看法。
可能是物件單純的顏色吸引我們，
也或許是它的材質，
甚至是握在手中，那恰到好處的手感，
都可能是我們挑選的原因。
每個人，都可以建立出獨屬自己美的邏輯。

乒乓　*Ping Pong*　　　　　　　　　　　　4　cm

- 棒球棒　　*Baseball Bat*　　　　　　　　　　　　兒童尺寸

- 工具箱　　*Tool Box*　　　　　　　　　35.5 X 14.5 X 11　　cm

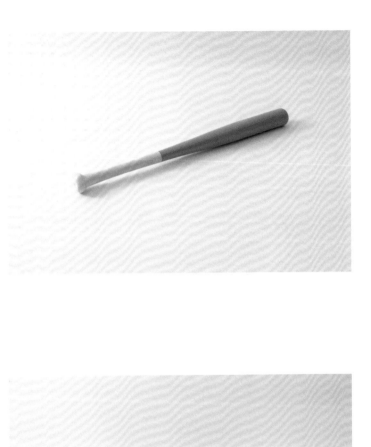

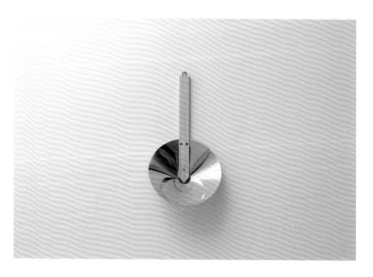

• 　撈 水 勺　　*Ladle*　　　　　　　　　　　　　　　　　*20 X 33　cm*

鳥籠　　*Birdcage*　　　　　　　　26 X 43　　*cm*

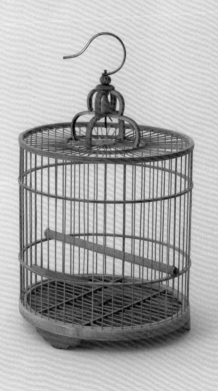

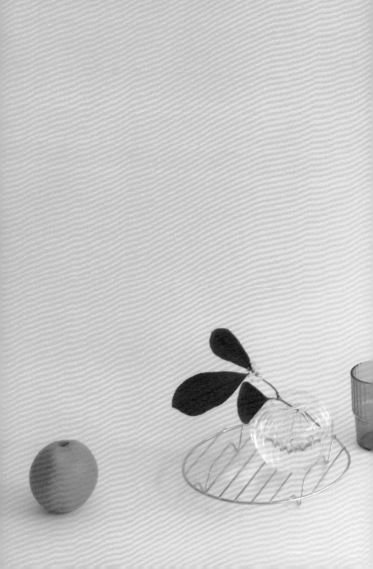

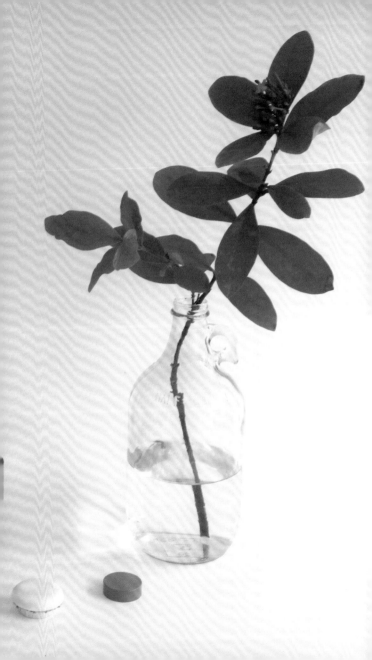

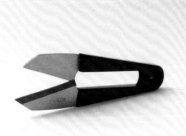

· 剪線刀　　*Thread Scissor*　　　　　*10.3 X 2.5　cm*

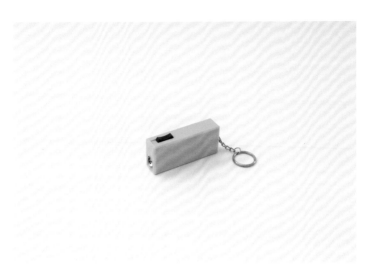

• 手電筒鑰匙圈 *Flashlight* *10 X 3.5 X 1.5* *cm*

· 蚊香 *Mosquito Coil* 8.5 *cm*

分隔餐盤　　*Tv Dinner Plate*　　　　　　　　18 X 25.5　　cm

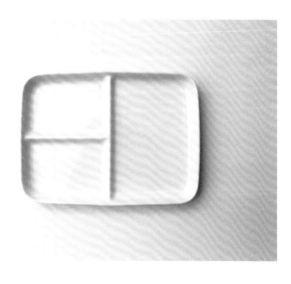

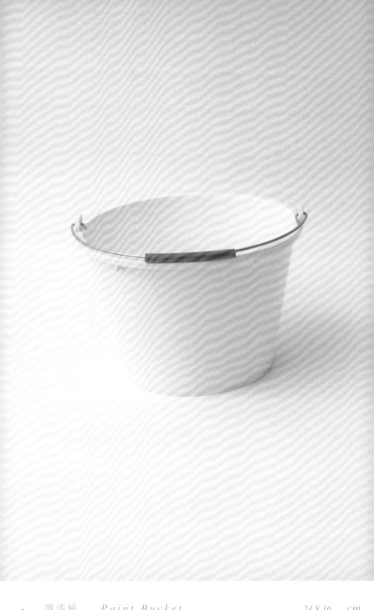

* 調漆桶　　*Paint Bucket*　　　　　　24 X 16　cm

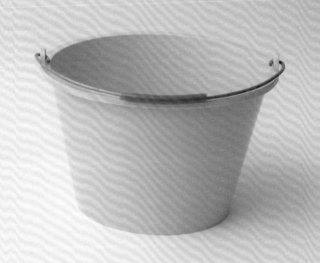

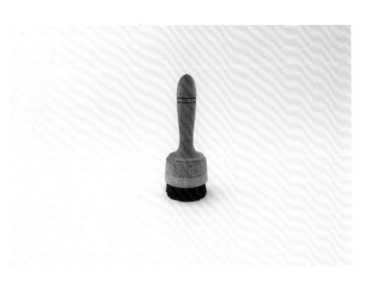

拓印刷　　*Rubbing Brush*　　6.5 X 17.5 cm

- 　撈水勺　　*Ladle*　　　　　　　　　　　　　　　20.5 X 32　　cm

．　海綿　　*Sponge*　　　　　　　　　　　　　　　　　　　　*10 X 6.5 X 4　　cm*

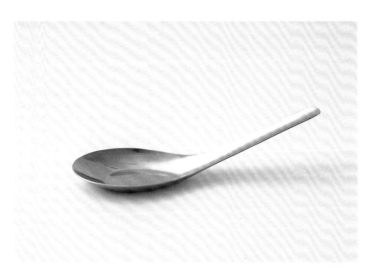

· 湯匙　　*Spoon*　　　　　　　　　　　　　　　　　*15 X 4.5　cm*

. 梳子　　*Hair Brush*　　　　　　　　　　*14 X 3　cm*

．　　塑膠碗　　*Plastic Bowel*　　　　　　　　　　*15 X 9　cm*

疏 通 器　　*P l u n g e r*　　　　　　　　　　*48 X 12　cm*

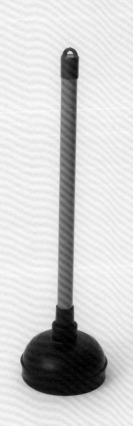

· 茶球 *Tea Infuser* 13X9 cm

Q ： 尋找中的趣事？

A ： 有一段時間，我似乎像是給下了蠱般，
每天午餐都會到街坊新開的自助式便當店報到。
吃完要丟棄的便當紙盒，累積起來相當驚人，
所以想帶家裡的容器盛裝回家。
但是，用一般盒子裝的菜，
堆疊在一起，看起來不是很可口，
於是常心想「不知道市面上有沒有賣那種
『內部像餐盤一樣分隔，但是也附有蓋子』的便當盒？」

某天，去雜貨店買菜瓜布，
沒想到，竟然看到心中夢寐以求的「那種便當盒」，
二話不說，立刻帶回家！
但…買回來沒多久，常去的便當店居然關門大吉，
我似乎對自助餐式便當也膩了，
所以這「夢幻逸品」般的便當盒，
我，一次也沒用過……。

A ： 有次在台北後火車站附近閒晃，
經過一家非常非常小的竹藤製品店。
只有一坪大的空間裡，
坐著一對老夫妻和他們中年的兒子。
店裡東西不多但卻擺放得很整齊，
還有些一眼判別不出用途的用具。
好奇地東問西問後，
我們決定買一個竹製餐墊，
和一枝老闆稱之為「打小孩的」藤棒。
結帳時，老阿公很緊張地抓著我的手說，
小孩不能打，用這個嚇嚇他就好，
如果不乖，帶到神明面前跟他用說的，
並且還親自示範起如何用它輕輕地打手板。

某日，我爸指著那枝「打小孩的」說，
這不是我小時候用來打棉被用的嗎？

彩色鉛筆　　*Color Pencil*　　　　　　　　　*18　cm*

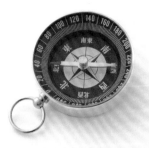

• 　指北針　　*Compass*　　　　　　　　4.3 X 1.5　　cm

• 不鏽鋼鍋 *Stainless Bowl* 16.5 X 6.2 cm

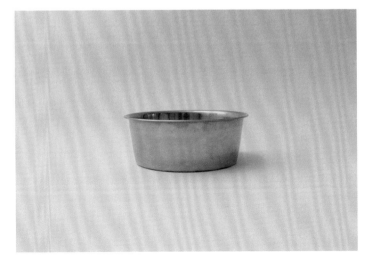

磨蓉器　　*Food Grater*　　　　　　　　16.5 X 6.2　　cm

·

· 便當　*Bentobox*　　　　　　　　　　　　　*17 X 12 X 3.8　cm*

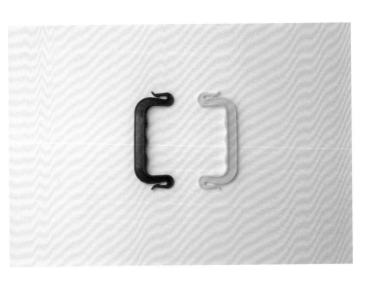

．　　提把　　*Plastic Handle*　　　　　　　10.5 X 3.5　　*cm*

• 水果網　　*Fruits Foam Net*

· 活栓　　*Hydrant Faucet*

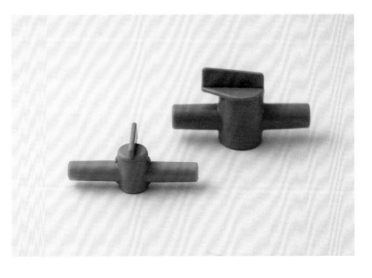

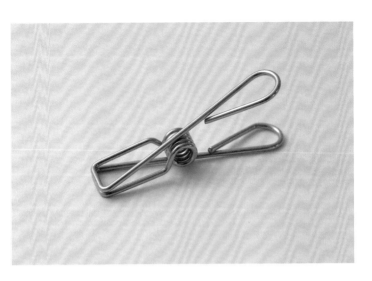

夾子　　*Clip*　　　　　　　　　　　　　*7 X 1.5　cm*

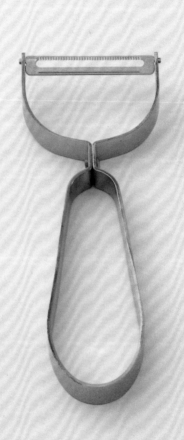

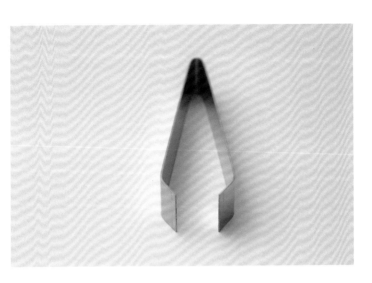

. 拔毛鉗　*Hair Tweeaer*　　　　　　　　*2X9　cm*

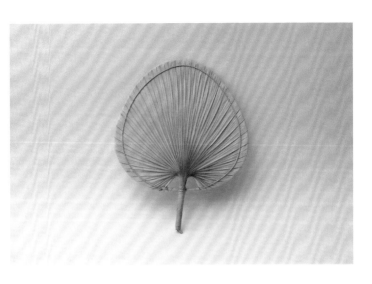

• 芭蕉扇 *Palm Leaf Fan* *35.5 X 44.5 cm*

· 茶罐　*Tea Can* 　　　　　*8 X 8　cm*

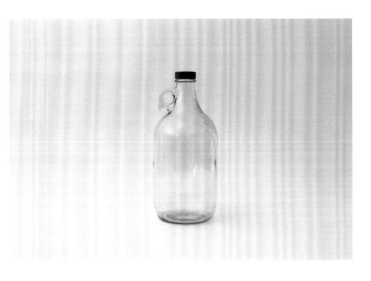

* 玻璃瓶 *Glass Bottle* 1/2 Gallon

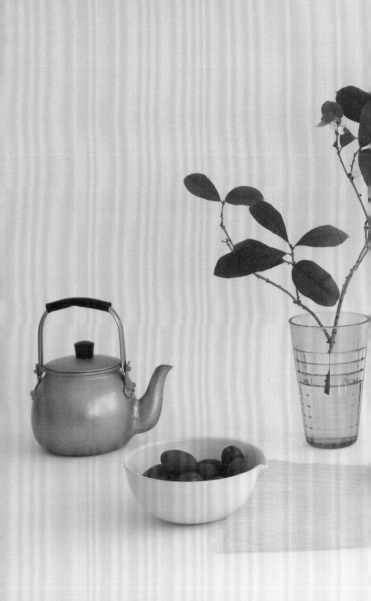

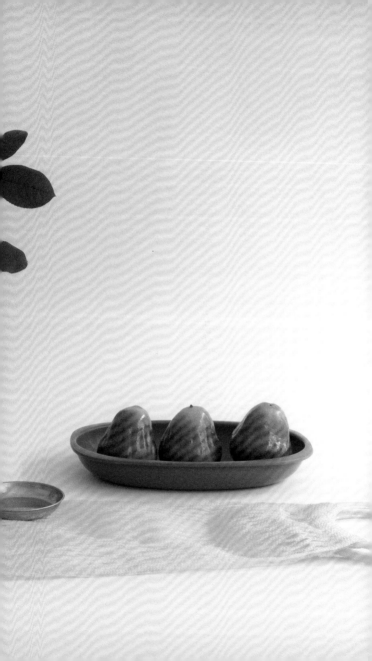

Q ： 最 喜 歡 的 物 件 ？ 為 什 麼 ？

A ： 撈水勺。很原始。

綜觀我們收集的物件，
發現我們常會被不同材質組合的物件所吸引。
例如，畚斗、地板刷、竹片刷、撈水勺…等，
都是異材質結合的東西。
將質地完全不同的兩種材料硬是組合在一起，
很粗礦又帶點土法煉鋼的陽春味道，很有趣。

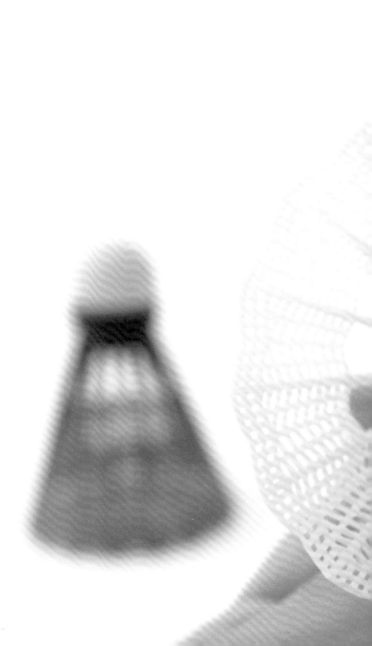

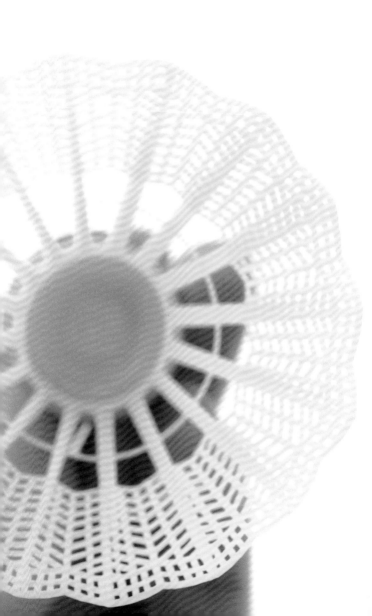

- 羽毛球　　*Shuttlecock*　　　　　　　　　　　6.5 X 8.5　　*cm*

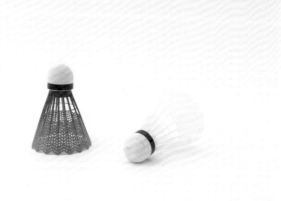

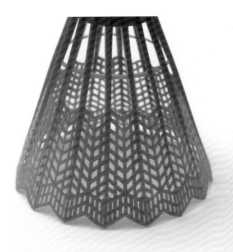

・ 劍山　*Kenzan*　　　　　　　*L* 8.7　　*S* 3.4　　*cm*

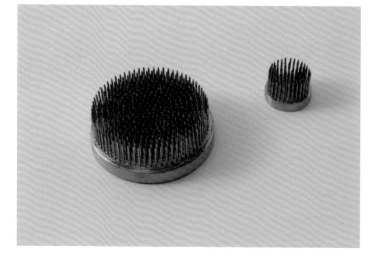

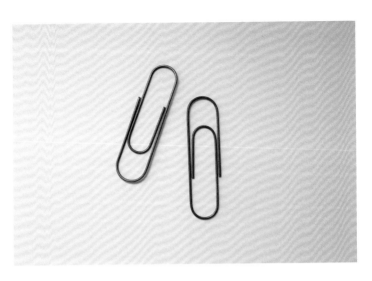

． 迴紋針 *Paper Clip* *10 X 2.5 cm*

·　工作手套　　*Cottom Kinitted Gloves*　　　　　　　　　*F*　*Size*

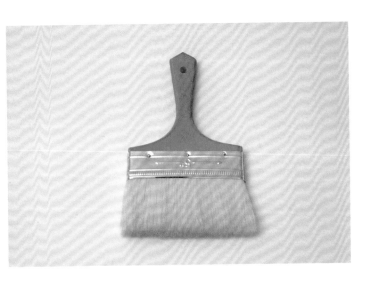

．　油漆刷　　*Paint Brush*　　　　　　　　　　　　*12.5 X 22*　　*cm*

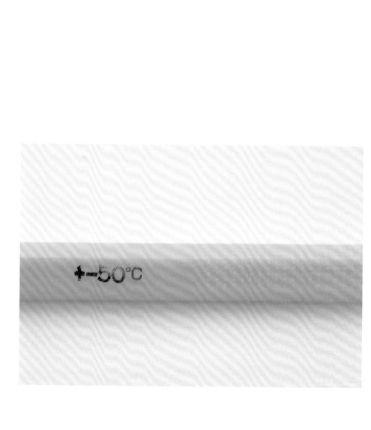

*　　温度計　　*Thermometer*　　　　　　　31.5　　cm

· 衣架 *Hanger* 大人尺寸

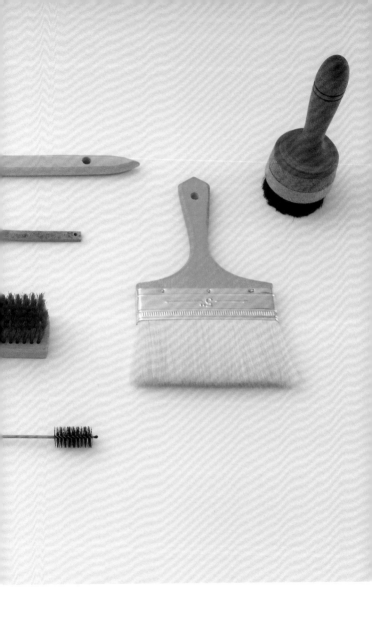

刷子　　*Handbrush*　　　　　　　　　　　　　　　　*4.5 X 11 X 3.5　cm*

· 刷子　*B r u s h*

．　餐 墊　　*Table Mat*　　　　　　　　　　　*30.5 X 34　　cm*

・　印章刷　　*Stamp Brush*　　5.2 X 5.2 X 2　cm

抹布　　*R a g*　　　　　　　　　　　　　　　　　*29.5 X 29　　cm*

• 不鏽鋼醬油碟　　*Sauce Dish*　　　　　　　8.4　　cm

． 不鏽鋼神杯　　 *Holy Cup*　　　　 *L 6 X 5.6　 S 5.7 X 4.8　 cm*

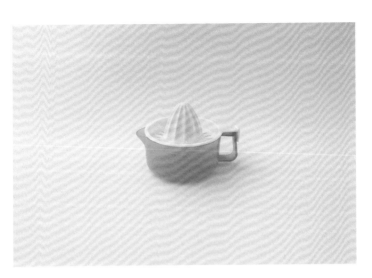

． 擠汁器　　*Fruit Squeezer*　　　　　　　　*400*　　*CC*

Q ： 從物件中發現什麼？

A ： 在看起來陳舊又不起眼的雜貨鋪與小店尋寶，
我們常會看上那種店主口中那種「賣不掉」的庫存貨。
有的只剩髒髒的展示品，
有時像雨鞋那樣成雙的產品也常只剩下一隻。
因時代變遷、新需求的產生，
很多原本設計單純的物件，
為了大量製造與規格化，
因而演進成現在這般統一的樣貌。
知道無法抵擋這樣的時勢變遷，
所以我們不時透過搜羅舊時代的老物件，
來表達對過去那些老設計的傾慕與喜愛。

A ： 在尋找過程中，
會看到一些感覺融合有他國色彩的物件。
我們暗自揣想，或許它們是在日治時代，
與台灣文化相互交融下的新產物。
但在搜羅物件時，
發現歷史留下的痕跡與異國混血的影子，
也是個有趣的遊戲。

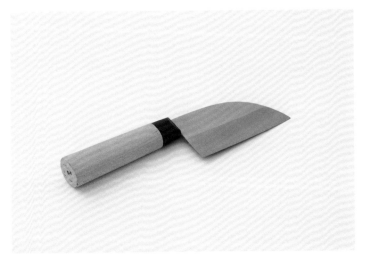

- 附蓋不鏽鋼餐盤
 Stainless Tv Dinner Tray With Lid
 27.5 X 18.5 X 6.5　cm

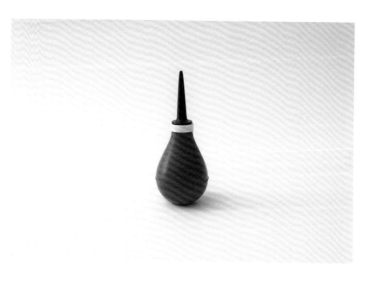

．　噴氣　　*Hurricane Blower*　　　　*6 X 13.5　cm*

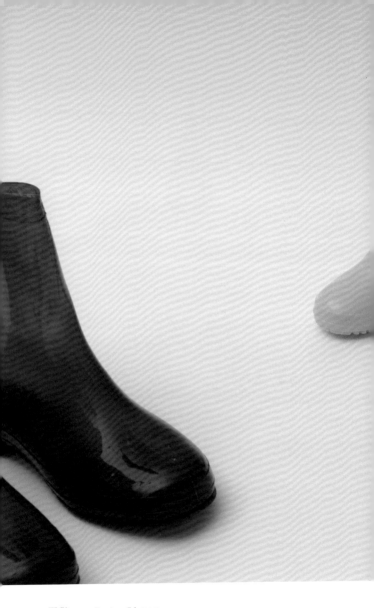

雨鞋　*Rain Shoes*

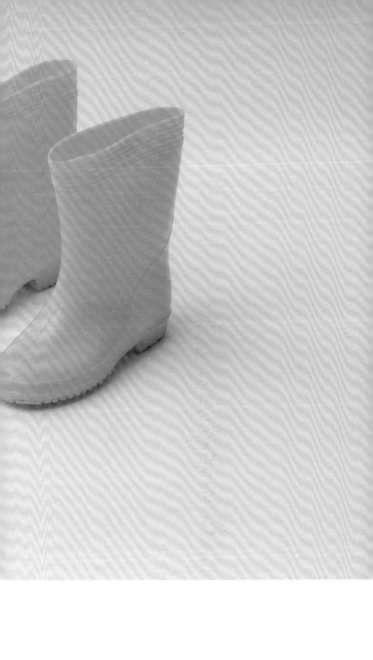

·　尺　　*Ruler for Fabric*　　　　　　　　*30.2 X 2.8　cm*

- 塑膠洗菜籃　　*Strainer*　　　　　　45　　*cm*

- 不鏽鋼隔熱網　*Trivet*　　　　　　18　　*cm*

* 盤子 *Plastic Dish* *24 X 16.5 X 3.5 cm*

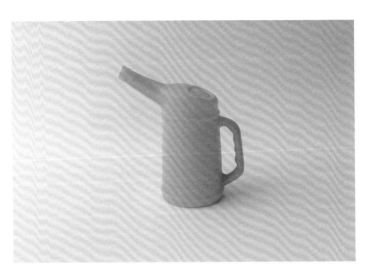

. 機油壺　　*Oil Jug*　　　　　　　　　　　　　　　*1000*　　*CC*

· 糨糊 *Paste* 270 CC

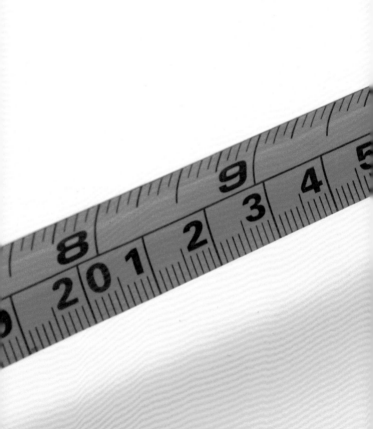

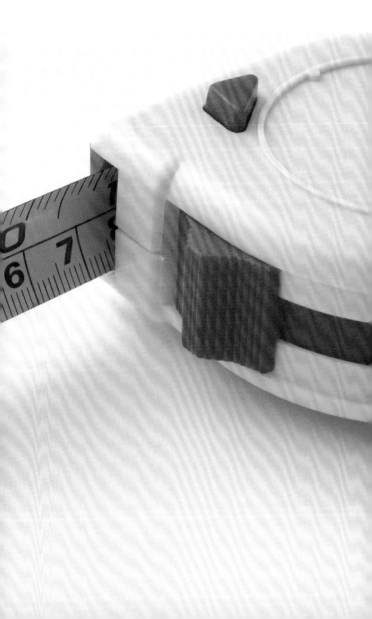

* 不鏽鋼垃圾桶 *Garbage Can* 23.5 X 24 cm

* 水龜　　*Hot Water Bottle*　　　　　　　　　　*32 X 23.5*　　*cm*

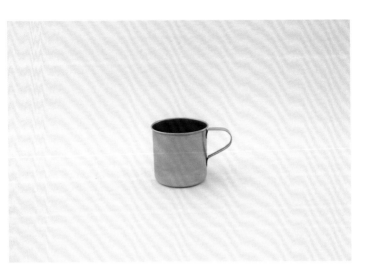

．　鋼杯　　*Stainless Cup*　　　　　　　　*9.3 X 7　　cm*

免洗杯　　*Disposable Cup*　　　　　　　9.3 X 7　　*cm*

• 撈勺　　*Holed Spoon*　　　　　　　　*23.5 X 6.5　　cm*

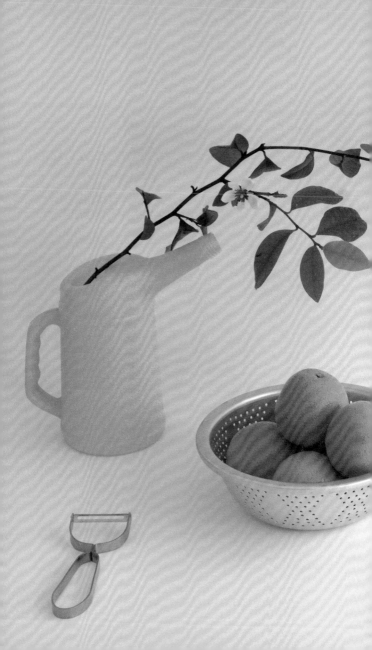

洗菜網　　*Plastic Wash Basket*　　*23 X 6　　cm*

燈泡插頭　　*Bulb Socket Adapter*

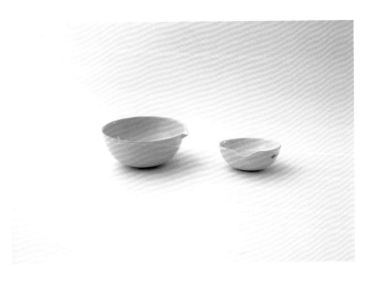

化學缽　　*Laboratory Ware*　　　L 11.5　　S 8　　　cm

夾子　　*Wooden Peg*

· 　免洗碗　　*Disposable Bowl*　　　　　　　　*11 X 6　cm*

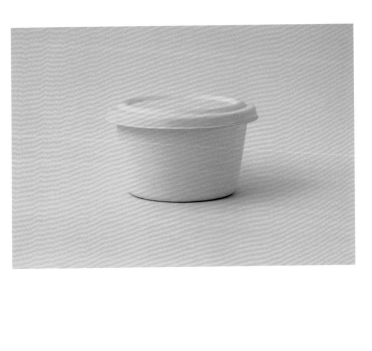

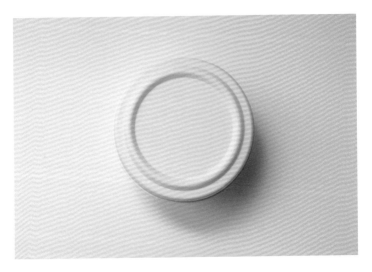

．　棉花棒　　*Cotton Swab* 15　*cm*

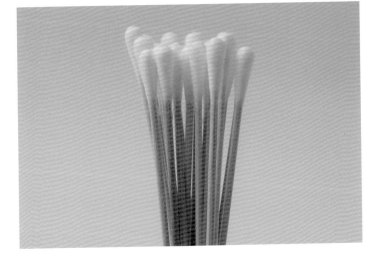

網袋　　*Net Bag*　　　　　　　　　　　　54 X 23　　cm

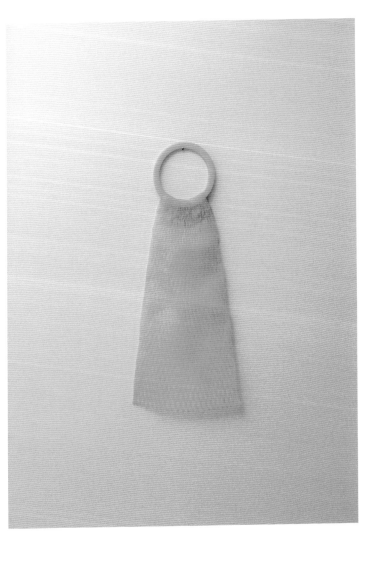

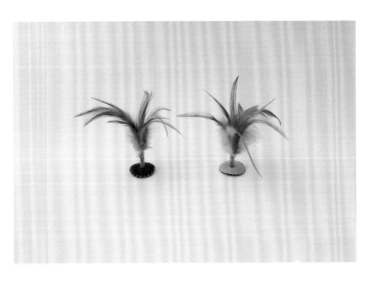

. 毽子 *Chinese Shuttlecock* *3.5 X 17* *cm*

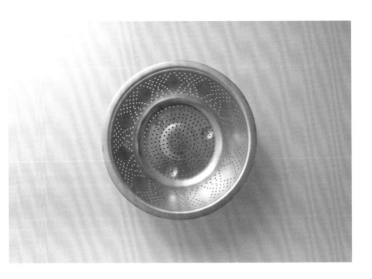

*　　洗菜網　　*Aluminum Wash Basket*　　　　　　21.6 X 7　　cm

- 凳子 *Stool*

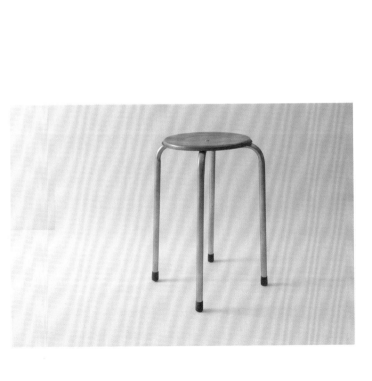

國 家 圖 書 館 出 版 品 預 行 編 目 資 料

普通美 / 版語　　　　　　　攝影. 撰文.
-- 初版. — 臺北市：大鴻藝術. 2011.09
192面 ： 11×17.5公分 — （藝生活：2）
ISBN 978-986-86764-8-0 　　　（精裝）
1. 蒐藏品　2. 圖錄
999.2025　　　　　　　　　　100013209

特 別 感 謝　　　棋子 素華 怡蓉
　　　　　　　　　Leif ＆ Alicia

藝 　 生 　 活　　　　　002

普 　 通 　 美

作 　 者　　　　版 　 語
平 面 設 計　　　版 　 語
特 約 編 輯　　　陳 琪 惠
責 任 編 輯　　　賴 譽 夫
行 銷 業 務　　　闕 志 勳

主 　 編　　　　賴 譽 夫
發 行 人　　　　江 明 玉
出 版 發 行　　　大鴻藝術股份有限公司
　　　　　　　　大藝出版事業部
地 　 址　　　　台北市106大安區忠孝東路四段311號8樓之6
電 　 話　　　　02 2731-2805
傳 　 真　　　　02 2721-7992
電 子 郵 件　　　service@abigart.com

總 經 銷　　　　高寶書版集團
地 　 址　　　　台北市114內湖區洲子街88號3F
電 　 話　　　　02 2799-2788
傳 　 真　　　　02 2799-0909

印 　 刷　　　　前進彩藝有限公司

初 　 版　　　　2011年9月
定 　 價　　　　400元